# COLLECTION DE M. J. B...

# OBJETS D'ART

DE

## CURIOSITÉ ET D'AMEUBLEMENT

ÉPOQUES

### LOUIS XIV, LOUIS XV ET LOUIS XVI

EUROPÉENS ET DE L'EXTRÊME-ORIENT

## TABLEAUX

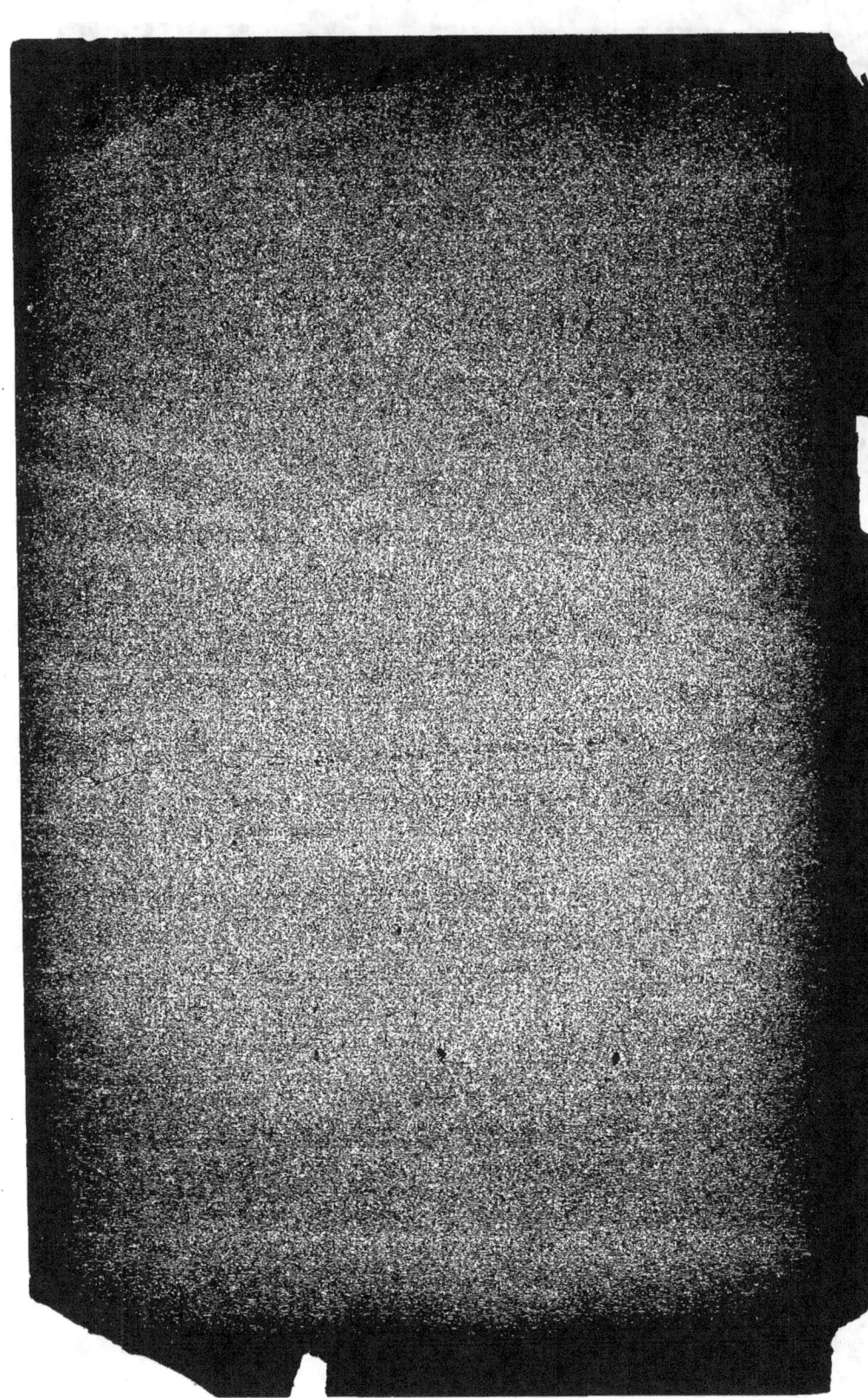

# CATALOGUE
### DES
# OBJETS D'ART
### ET DE CURIOSITÉ
### EUROPÉENS ET DE L'EXTRÊME-ORIENT

Très belle Pendule et Candélabres
Meubles du temps de la Régence et Louis XVI
Anciennes Porcelaines de Sèvres, Saxe, Chine et Japon

*Suite importante d'Ivoires japonais*

400 GROUPES ET FIGURINES

## TRÈS BELLES LAQUES FINES
Armes, Divinités, Tableaux, Gravures, Dessins

FORMANT

## LA COLLECTION DE M. J. B.

ET DONT LA VENTE AURA LIEU

## HOTEL DROUOT, SALLE N° 3
### Les Vendredi 13 et Samedi 14 Juin 1890
à deux heures précises

(LES VACATIONS ÉTANT CHARGÉES)

---

Par le Ministère de M° **ROUSSEAU**, commissaire-priseur
10, rue Richer, 10

Assisté de **M. A. BLOCHE**, expert près la Cour d'appel
25, rue de Châteaudun, 25

*Chez lesquels se distribue le présent Catalogue.*

### EXPOSITION PUBLIQUE
Le Jeudi 12 Juin 1890, de deux heures à six heures

## CONDITIONS DE LA VENTE

Elle sera faite expressément au comptant.

Les acquéreurs payeront, en sus du prix d'adjudication, *cinq pour cent* applicables aux frais.

L'Exposition mettant le public à même de se rendre compte de l'état et de la nature des objets, il ne sera admis aucune réclamation une fois l'adjudication prononcée.

Paris. — Imp. de l'Art. E. Ménard et C<sup>ie</sup>, 41, rue de la Victoire, 41

# DÉSIGNATION DES OBJETS

## MEUBLES

1 — Très joli petit bureau à cylindre, en bois de rose et marqueterie de bois satiné, garni d'encadrements, de montants, de chutes et de poignées en bronze doré du temps de Louis XVI.

2 — Secrétaire en bois de rose et palissandre du temps de Louis XVI.

3 — Jolie petite console en bois sculpté et doré à quatre pilastres ralliées par un croisillon avec lambrequin au milieu orné d'un mascaron, dessin très ornementé, inspiré des cartons de Bérain, époque Régence. Dessus en marbre brèche de Syrie.

4 — Meuble d'appui s'ouvrant à une porte vitrée, en bois noir et marqueterie de cuivre et d'écaille de l'Inde, garni de bronzes. Style Louis XIV.

5 — Vitrine de milieu à quatre faces en bois noir sur support.

6 — Douze chaises de salle à manger en acajou massif, couvertes en maroquin rouge.

7 — Banquette en acajou massif avec accotoirs à cariatides de cygnes. Époque premier Empire.

8 — Banquette en chêne.

## BRONZES D'AMEUBLEMENT

9 — Très belle pendule forme monument, en marbre blanc avec fronton cintré, garnie d'une forte moulure couronnée par un brûle-parfums à tête de bélier, flanquée de pommes de pin de chaque côté, avec cadran marquant les dates, les jours et les heures; signé : *Ragot, Paris*. De chaque côté se détachent deux têtes de lions tenant des anneaux mobiles dans leurs gueules. Sur le devant se dessine une applique à arabesques feuillagées, perlée ; supportée par quatre pieds forme cônes renversés recouverts de feuillages. Le socle est orné de rosaces à soleils entrecoupées de feuillages. L'ornementation de cette pendule que nous croyons unique est tout en bronze finement ciselé et doré et du temps de Louis XVI.

10 — Paire de très jolis candélabres formés par des statuettes de nymphes drapées, bronze à patine claire, portant d'élégants bouquets de tulipes et de feuillages, à trois lumières en bronze doré. Montés en fûts de colonnes en marbre blanc ornés de guirlandes de fleurs et de fruits attachés par des nœuds de rubans, de moulures à feuilles d'acanthe et de bordures de perles. Contre-socle carré en bronze doré. Époque Louis XVI.

11 — Grande pendule forme monument allégorique au temple de l'Hyménée, surmontée d'un amour posé dans les nuages et couronnant deux jeunes personnages en costumes de l'antiquité venant s'unir sur l'autel. Au-dessous du cadran se détachent en bas-relief deux amants agenouillés devant un carquois enflammé. Socle en marbre blanc orné de bas-reliefs en bronze ciselé et doré, représentant des sujets mythologiques, et de chaque côté des cariatides de femmes tenant dans chaque main des arabesques de rinceaux. Contre-socle en marbre noir posant sur pieds en bronze doré. Époque premier Empire.

12 — Paire de candélabres formés de statuettes d'enfants en bronze à patine brune, portant des bouquets de lis à quatre lumières avec socles en bronze doré. Époque Louis XVI.

13 — Paire de bras d'applique à trois lumières, modèle au carquois et cor de chasse en bronze doré. Époque premier Empire.

14. — Lustre forme lampe d'autel de l'antique Rome, en bronze patiné brune, avec flamme au centre et douze bras de lumières tout autour se terminant en têtes de lions, culot à pomme de pin et chaîne attachée à des cariatides de cygnes tout en bronze doré. Époque premier Empire.

15. — Grande lanterne de vestibule avec cage en bronze ciselé et doré, intérieur à quatre branches de tulipes-porte-bougies, époque Louis Louis XVI ; elle est agrémentée de guirlandes de cristal taillé attachées à des têtes de bélier. Époque Louis XVI.

16 — Paire de lampes en porcelaine de Chine, montures en bronze stylé rocaille à fleurs.

## PORCELAINES DE CHINE

17 — Paire de beaux vases avec couvercles en ancienne porcelaine de Chine, décor gros bleu à rehauts d'or.

18 — Vase pentagonal à deux anses ajourées, en vieux Chine gros bleu, dessin à rehauts d'or.

19 — Deux chimères en ancien blanc de Chine.

20 — Figurine d'enfant assis, en Satzuma.

21 — Petit vase en vieux Satzuma, décor à fleurs.

22 — Divinité, décor bleu et gris.

23 — Deux divinités en ancien blanc de Chine.

24 — Boîte à jour dite cage à mouches, en vieux Chine, décor sujet et dragon.

25 — Bol de Chine gros bleu, décor au dragon en couleurs.

26 — Trois grands bols en vieux Chine, décor fleurs et oiseaux.

27 — Deux bols de Kanga, décor rouge et or.

28 — Grande jardinière, décor gros bleu uni, en porcelaine de Chine, sur support en bois noir. (Provient de la vente de M. de Montigny).

29 — Soucoupe en porcelaine de Chine fond jaune impérial, décor au dragon à cinq griffes en vert et violet.

30 — Soucoupe en porcelaine de Chine fond blanc, décor au dragon à cinq griffes en rouge corail.

31 — Théière coréenne fond vert à médaillons de fleurs.

32 — Théière japonaise, décor bleu, rouge et or, au dragon.

33 — Porte-huilier en vieux Chine, décor à fleurs et médaillons.

34 — Bol de Chine jaune impérial, marque de Kien-Long.

35 — Bol et présentoir, décor au papillon en grisaille et or.

36 — Deux coupes, sur piédouches, décor au dragon à cinq griffes en bleu.

37 — Théière de Satzuma, décor à fleurs.

38 — Tasse et soucoupe de l'Inde, décor à armoiries.

39 — Tasse et soucoupe de l'Inde, décor à médaillons fond bleu à entrelacs.

40 — Deux jolis compotiers en vieux Chine fond bleu fouetté, avec médaillons fond blanc, décor de la famille verte.

41 — Grand plat en vieux Chine, famille rose, décor à figures et cerfs dans un paysage; bordure à fleurs détachées.

42 — Plat creux de Kanga, décor rouge et or.

43 — Petit plat rond fond vert céladonné, feuillage en couleurs.

44 — Petit plat rond en vieux craquelé de Chine, décor bleu à fleurs.

45 — Tasse et soucoupe en vieux Chine, décor représentant le Calvaire.

46 — Suite de tasses et soucoupes en vieux Chine, décors variés. (Sera divisé.)

47 — Bol avec soucoupe et présentoir, en émail peint de la Chine.

48 — Collection de quinze petits flacons dits tabatières, en ancienne porcelaine de Chine, forme vases-potiches, à décors variés. (Sera divisé.)

49 — Tasse et soucoupe de l'Inde, décor bleu et ajouré.

50 — Deux bols de l'Inde, décor divinités en rouge corail sur fond noir.

51 — Tasse et soucoupe de l'Inde, décor à grisailles à sujets européens.

52 — Tasse haute avec soucoupe et présentoir, en vieux Japon, décor polychrome à rehauts d'or.

53 — Quatre tasses avec soucoupes et présentoirs, de Chine, décor à personnages et paysages.

54 — Flacon à thé de Chine, décor médaillons à perruches et paysages.

55 — Dix soucoupes en vieux céladon; vieux Chine, famille rose, pâte coquille d'œufs à décors variés.

56 — Plat de Chine, époque Kien-Long, décor à rosaces et fleurs.

57 — Assiette à ombilic de Chine, fond vert d'eau avec médaillons à fleurs.

58 — Plat du Japon, décor polychrome et or.

59 — Assiette en vieux Chine, décor en grisaille, sujet européen.

60 — Plat bleu flambé de céladon.

61 — Assiette en vieux Chine, fond blanc gravé.

62 — Deux assiettes en ancienne porcelaine de l'Inde, décor à armoiries.

63 — Compotier bleu barbot, de Chine, décor au poisson.

64 — Compotier en gros bleu de Chine.

65 — Plat en vieux Chine, famille rose, décor paysage.

66 — Grand compotier de Chine, jaune impérial, décor au dragon gravé sous couverte.

67 — Deux compotiers en vieux Chine, décorés d'habitations avec figures en couleur ; bordures à ornements bleu sur blanc.

68 — Compotier en vieux Chine, décor paysage.

69 — Compotier de Chine, fond bleu au dragon en jaune.

70 — Compotier japonais, fond jaune à grandes pivoines.

## PORCELAINES EUROPÉENNES

71 — Deux jolies statuettes en biscuit tendre de Sèvres, avec socles en porcelaine de Sèvres, pâte dure gros bleu, à rehauts d'or, cartouches à inscriptions, modèle de Falconnet.

72 — Deux figurines en biscuit de Lunéville : Flore et Vénus.

73 — Deux groupes d'amours en biscuit de Lunéville.

74 — Solitaire en vieux Saxe, fond vert, à médaillons, paysages et figures, composé d'une théière, d'un sucrier, d'une tasse et sa soucoupe.

75 — Sonnette de Saxe, décor bleu et paysage.

76 — Tasse et soucoupe en vieux Saxe, décor bouquets de fleurs et écailles de poisson.

77 — Assiette en ancienne pâte tendre de Sèvres.

## BRONZES DE L'EXTRÊME-ORIENT

78 — Grand vase en bronze du Japon, avec anses forme gourdes et branches feuillagées. Posé sur pied en bois de fer sculpté à jour.

79 — Brûle-parfums formé par un dragon tenant un lotus dans ses griffes. Bronze japonais, patine jaune.

80 — Flambeau forme grue sur tortue, avec branchages. Bronze japonais, patine jaune.

81 — Porte-bouquet, formant cassolette : Poisson debout en bronze finement gravé, patine jaune, offrant dessous une inscription ; socle en bois sculpté.

82 — Petite chimère en bronze du Japon, patine brune, partie tachetée d'or ; socle en bois sculpté.

83 — Chimère accroupie en bronze du Japon, patine brune foncée.

84 — Petite jardinière cylindrique et surbaissée en bronze du Japon, patine jaune, dessin chevaux, dragons et autres animaux dans les nuages, avec cachet dessous.

85 — Coupe à sacrifice en bronze ancien du Japon, offrant en bas-relief des dragons en furie ; dessous marquée d'un cachet.

86 — Vase de forme surbaissée, bronze ancien du Japon, patine en partie frottée d'or gravé à ornements.

87 — Magot assis, en bronze, patine noire.

88 — Divinité aux mains croisées et assise, en bronze ancien du Japon ; socle en bois.

89 — Divinité assise, en bronze, patine claire; socle en bois.

90 — Table mignonnette surbaissée en bronze, offrant dessus des dragons à cinq griffes, et dessous des signes symboliques. Travail chinois.

91 — Miroir en bronze japonais, orné de paysages et de cigognes en bas-relief.

92 — Miroir en bronze, patine nickelée, avec légende et inscription gravées, dans son étui en satin jaune brodé du dragon impérial. Provenant du palais d'Été et accompagné de deux lettres explicatives sur son origine, de M. Pauthier.

## IVOIRES

93 — Statuette en ivoire : la Vénus à la colombe. Travail français, sur socle en marbre portor.

94 — Grande statuette ancienne en ivoire du Japon, représentant un mendiant debout s'appuyant sur un long bâton.

95 — Statuette en ivoire du Japon, représentant un Dieu à longue barbe, tenant dans ses mains la pêche de longévité.

96 — Pitong en ivoire, décor partie laquée d'or, buste de femme dans un paysage.

97 — Trousse en ivoire gravé, dessin à sujet fantastique.

98 — Curieuse statuette de femme en pierre de lard décorée, avec tête en ivoire.

99 — Dent d'ivoire offrant en bas-relief une ville chinoise avec nombreuses figures.

100 — Groupe curieux représentant une danse macabre, accompagné par une jeune fille assise. Travail japonais.

101 — Groupe en ivoire : Dieu à longue barbe avec cigogne à ses côtés.

102 — Figurine : Dieu à longue barbe s'appuyant sur un bâton.

103 — Groupe équestre représentant un guerrier à cheval et un autre courant à ses côtés. Joli travail japonais.

104 — Groupe de grenouilles dansant et faisant de la musique sur une tête de mort et poussé par un squelette.

105 — Divinité en ivoire ancien, assise sur un groupe d'animaux et de fleurs.

106 — Figurine: Homme à l'éventail, ivoire laqué à rehauts d'or.

107 — Divinité sur un cerf : groupe équestre en Ivoire du Japon.

108 — Statuette : Personnage tenant un long bâton. Ivoire ancien gravé du Japon.

109 — Six jolis groupes de plusieurs figures et animaux, en ivoire sculpté. Travail japonais.

110 — Groupe en ivoire : Femme, ours et malade.

111 — Groupe de cinq figures : Femmes dansant une ronde, en ivoire.

112 — Groupe de singe et de squelette, avec inscription sur le bâton d'appui.

113 — Groupe de trois figures combattant.

114 — Groupe de singe et tête de mort.

115 — Groupe de quatre personnages dont un recevant une correction.

116 — Deux groupes : Femmes et Enfants.

117 — Statuette équestre en bois sculpté. Travail ancien.

118 — Groupe d'homme et femme accroupis, en ivoire sculpté japonais.

119 — Groupe de deux figures : Mendiants, en ivoire.

120 — Groupe de six figures, assis et debout. Ivoire japonais.

121 — Groupe d'acrobates, singe et tête de mort.

122 — Groupe sculpté dans un fruit en ivoire à jour.

123 — Trois groupes de deux figures, en ivoire japonais.

124 — Groupe de deux squelettes accouplés.

125 — Groupe : Femme et deux singes.

126 — Groupe de deux figures : Homme et Femme.

127 — Statuette de guerrier.

128 — Groupe équestre : Personnages sur un éléphant accompagné de petits musiciens. Ivoire japonais.

129 — Groupe : Divinité et cigogne debout.

130 — Deux groupes : Têtes de morts, serpents et plantes.

131 — Cinq petits groupes de deux figures : sujets divers.

132 — Groupe allégorique : Deux femmes et une pieuvre sur un rocher.

133 — Groupe de deux personnages aux longs bras et aux longues jambes.

134 — Petit palanquin en ivoire sculpté du Japon.

135 — Deux très petits groupes d'une finesse remarquable, composition de trois figures. Travail japonais.

136 — Figurine de guerrier debout.

137 — Trousse en bois avec boule laquée.

138 — Petite gamelle en bois incrusté d'os, avec le signe symbolique du bonheur. Travail très ancien du Japon.

139 — Figurine accroupie de Darma, en bois sculpté du Japon.

140 — Bonbonnière en ivoire, dessus représentant une scène allégorique, en laque d'or et noir : le Semeur d'esprit.

141 — Joli bateau forme coq, en ivoire, avec dix figurines de guerriers sur le pont.

142 à 175 — Intéressante collection de trois cent cinquante groupes et figurines, sujets divers et allégoriques. Travail japonais ancien et moderne. (Sera vendu par groupements.)

## LAQUES

176 — Grande boîte rectangulaire en laque noire, dessin au dragon impérial et inscription à rehauts d'or vert et d'or jaune, renfermant douze tablettes de formes diverses d'encre de Chine, ornées de dessins en laque d'or, représentant des paysages, des dragons et des légendes,

Provient de la collection du colonel Dupin, qui avait été rapportée du Palais d'Été.

177 — Très joli petit cabinet s'ouvrant à deux portes ; intérieur à huit tiroirs en laque noire du Japon, dessin : Paysage montagneux et marine, à rehauts d'or de différents tons. Travail ancien.

178 — Petit plateau rond en laque de Pékin, dessin représentant le dragon à cinq griffes. Dessous, une inscription.

179 — Deux petits plateaux ronds, dessin au dragon à cinq griffes, finement gravé, en laque d'or et noir sur fond rose ; dessous, des inscriptions.

Proviennent du Palais d'Été.

180 — Boîte à mouchoirs en laque aventurinée, dessin à bouquets de pivoines à rehauts d'or, et incrustée de burgau.

181 — Boîte à mouchoirs en bois des Iles, avec applica-

tions de laque, d'ivoire teinté et de burgau. Travail japonais.

182 — Deux très petites boîtes rondes en laque de Pékin, dessin à figures; intérieur laqué d'or.

183 — Boîte haute et rectangulaire avec plateau à l'intérieur en laque aventurinée; dessus orné d'un personnage et d'un chien de Fô en laque d'or.

184 — Très jolie boîte de forme lobée, en laque d'or, dessin au dragon. Travail japonais.

185 — Boîte lenticulaire en laque d'or, intérieur aventuriné; dessin au dragon, avec inscription sur le côté.

186 — Boîte haute, à trois compartiments superposés en laque aventurinée et ancienne du Japon, décor à fleurs et branchages en laque d'or, ivoire et applications de cornaline.

187 — Deux miroirs en laque de Perse décor, figures et ornements.

188 — Boîte rectangulaire avec tiroir en laque d'or et aventuriné; dessin à cigognes et paysages.

189 — Boîte à compartiments avec plateau-couvercle à engorgement découpé à jour, en laque or vert, dessin or jaune, à feuillages et bambou.

190 — Petite boîte en laque d'or et aventuriné, dessus à figures et voiture dite pousse-pousse, ornée d'applications d'ivoire et de burgau.

191 — Deux boîtes pentagonales, avec couvercles ajourés en laque noire; dessin : Chimères et paysages rehaussés d'or.

192 — Boîte dite à mouches, forme côtelée en laque, aventurinée noire, décor paysage rehaussé d'or; couvercle forme grille argentée et intérieur doublé en métal.

193 — Boîte hexagonale en laque ancienne, intérieur à triple compartiment avec plateau dessin, paysage à rehauts d'or sur fond noir.

194 — Boîte rectangulaire en laque aventurinée dessus dessin oiseaux en application de burgau et d'écaille sur fond d'or.

195 — Deux boîtes sur supports forme éventails en laque noire, dessin à rehauts d'or; intérieur à compartiments avec plateaux.

196 — Boîte fond d'or avec médaillons de différentes formes à paysages sur fond aventuriné.

197 — Boîte hexagonale et lobée avec plateau à l'intérieur, en ancienne laque noire quadrillée d'or et bouquets de fleurs sur le couvercle.

198 — Boîte cylindrique en laque aventurinée d'or incrustée de burgau, dessin à la fleur du Japon et à rosaces.

199 — Boîte dite à mouches, forme côtelée, en laque aventurinée, dessin paysage à rehauts d'or ; couvercle grillagée en métal.

200 — Boîte oblongue, forme instrument de musique, renfermant trois petites boites, en laque ancienne du Japon rehaussée d'or.

201 — Boîte forme rognon en laque aventurinée, dessus fond d'or à paysage.

202 — Boîte forme rognon en laque aventurinée dessus fond d'or à paysage.

203 — Bonbonnière en laque d'or ; dessus à figure et branche d'arbre.

204 — Petit bateau en laque d'or et aventuriné.

205 — Petite boîte, forme dite à gants, en laque aventuriné d'or, dessin à la fleur.

206 — Bonbonnière en laque noire, dessin paysage rehaussé d'or.

207 — Boîte forme rognon en laque à carrelages ; dessus fond d'or à paysage.

208 — Bonbonnière en laque d'or et fond noir, dessin à paysage.

209 — Boite en laque aventurinee dessin paysage et grue avec cachet à la fleur.

210 — Boîte hauts en laque noire, dessin à branchages et cachets rehaussés d'or.

211 — Boîte carrée en laque aventurinée, dessin cigogne et branchages avec cachet à rehauts d'or.

212 — Boite renfermant trois petites boîtes et un plateau; dessin à la pagode fond d'or et aventurinée.

213 — Petite boîte forme chiffon, dessin d'or sur laque jaune.

214 — Boîte haute, forme nœud de costume en laque noir, dessin à rehauts d'or.

215 — Quatre petites boîtes en laque fond noir, dessin rehauts d'or, formes variées.

216 — Trois boîtes plates de formes diverses en laque d'or et aventurinée.

217 — Deux jeux de boîtes sous petites tables en laque d'or, dessin paysages.

218 — Deux petites coquilles s'emboitant, laque d'or à paysage.

219 — Boîte en bois laqué, dessin paysage.

220 — Petit socle en laque aventurinée à rehauts d'or.

221 — Deux petits plateaux en laque noire et laque aventurinée.

222 — Deux petites tables surbaissées en ancienne laque noire à rehauts d'or.

223 — Boîte rectangulaire en laque de Sutchéou, décor à rehaut d'or.

224 — Deux pitongs, même facture.

225 — Boîte dite à gants en bois laqué à rehauts d'or.

226 — Deux boîtes en laque de Perse, décor polychrome et or, à figures et ornements.

227 — Petite boîte laquée et brugautée, forme cigogne accroupie.

228 — Trousse à trois compartiments en ancienne laque noire, desin à rehauts d'or : scène de combat.

229 — Boîte de ceinture fond noir, dessin chimère à rehauts d'or, laque du Japon.

230 — Trousse en laque aventurinée avec figure accroupie en laque d'or et ivoire teinté.

231 — Trousse en laque de Pékin.

232 — Trousse en laque de Pékin, dessin, à cavaliers armés.

233 — Trousse en laque noire de Pékin, ornée d'applications de nacre et de burgau.

234 — Deux trousses en laque d'or, dessin : guerrier, tortue et paysage.

235 — Trousse en racine de bois, décor médaillons en laque fond d'or.

## OBJETS DIVERS

236 — Divinité indienne en terre cuite et noircie.

237 — Narguilé en verre décoré, avec monture en argent émaillé. Travail persan.

238 — Coupe à sacrifice en corne de rhinocéros sculpté à fleurs et branchages. Travail ancien.

239 — Pipe japonaise dans son étui.

240 — Joli service de parade : couteau et lime, manche en jade et manche en corne avec gaine en galuchat finement clouté ; monture en argent doré enrichie de pierreries. Travail ancien.

241 — Quatre figurines en pierre de lard.

242 — Deux statuettes en terre cuite noircie et laquée d'or. Travail japonais.

243 — Joli petit couteau à lame damassée d'or, avec poignée et fourreau en corne, finement sculpté, dessin au dragon ; monture en argent doré enrichi de turquoises.

244 — Pipe à opium en métal et bronze ciselé.

245 — Grand tam-tam provenant du palais d'Été.— Diam., 98 cent.

246 — Paire de sabres japonais avec gardes incrustées d'or, dessin à la fleur impériale.

247 — Sept plaques de cheminées en fonte, aux armes royales de France.

248 — Deux colonnes-supports en marbre porto r.

## TABLEAUX, DESSINS

249 — **Grimoux** (Signé). Tête de jeune fille tournée de trois quarts.

250 — **École ancienne**. La Partie de cartes.

251 — **Lenain**. Le Déjeuner. Réunion de plusieurs personnages.

252 — **Borelly**. Les Lavandières. Grand et beau dessin rehaussé de gouache.

253 — **École française**. Village au bord d'un lac. Vue de Suisse.

254 — **Borelly**. Paysage montagneux avec cascades animées de figures. Dessin.

255 — **École française**. Paysage montagneux. Dessin.

## GRAVURES

256 — Décoration du bal paré, donné par le roi Louis XV, de *Cochin*.

Décoration de la salle de spectacle du roi Louis XV, de *Cochin*.

Deux pendants.

257 — La Nymphe surprise, d'après le Corrège.

258 — Vénus caressant l'Amour. Gravure encadrée.

259 — Charles Ier, roi d'Angleterre, d'après *Van Dyck*.

www.ingramcontent.com/pod-product-compliance
Lightning Source LLC
Chambersburg PA
CBHW030123230526
45469CB00005B/1771